楊淮表紀

中國碑帖名品二編 [二十四]

上海書畫出版社

U0123827

《中國碑帖名品二編》編委會

編委會主任
　　王立翔

編委（按姓氏筆畫爲序）
　　王立翔　田松青
　　朱艷萍　張恒烟
　　孫稼阜　馮磊
　　馮彦芹

本册責任編輯
　　馮磊

本册選編注釋
　　俞豐　陳鐵男

本册圖文審定
　　田松青

前　言

中華文明綿延五千餘年，文字實具第一功。從倉頡造字而雨粟鬼泣的傳說起，歷經華夏子民智慧聚集、薪火相傳，終使漢字生生不息、蔚爲壯觀。伴隨著漢字發展而成長的中國書法，基於漢字象形表意的特性，在一代又一代書寫者的努力之下，最終超越其實用意義，成爲一門世界上其他民族文字無法企及的純藝術，并成爲漢文化的重要元素之一。在中國知識階層看來，書法是中國人『澄懷味象』、寓哲理於詩性的藝術最高表現方式，她净化、提升了人的精神品格，歷來被視爲『道』『器』合一。而事實上，中國書法確實包羅萬象，從孔孟釋道到各家學說，從宇宙自然到社會生活，中華文化的精粹，在其間都得到了種種反映，書法無愧爲中華文化的載體。書法又推動了漢字的發展，篆、隷、草、行、真五體的嬗變和成熟，源於無數書家承前啓後、對漢字美的不懈追求，多樣的書家風格，則愈加顯示出漢字的無窮活力。那些最優秀的『知行合一』的書法家們是中華智慧的實踐者，他們匯成的這條書法之河印證了中華文化的發展。

因此，學習和探求書法藝術，實際上是瞭解中華文化最有效的一個途徑。歷史證明，漢字及其書法衝破了民族文化的隔閡和時空的限制，在世界文明的進程中發生了重要作用。我們堅信，在今後的文明進程中，這一獨特的藝術形式，仍將發揮出巨大的力量。然而，在當代這個社會經濟高速發展、不同文化劇烈碰撞的時期，書法也遭遇前所未有的挑戰，這其間自有種種因素，而漢字書寫的退化，或許是書法之道出現踟躕不前窘狀的重要原因，因此，有識之士深感傳統文化有『迷失』和『式微』之虞。書法藝術的健康發展，有賴於對中國文化、藝術真諦更深刻的體認，彙聚更多的力量做更多務實的工作，這是當今從事書法工作的專業人士責無旁貸的重任。

有鑒於此，上海書畫出版社以保存、還原最優秀的書法藝術作品爲目的，從系統觀照整個書法史藝術進程的視綫出發，於二〇一一年至二〇一五年間出版《中國碑帖名品》叢帖一百種，得到了廣大書法讀者的歡迎，成爲當代書法出版物的重要代表。爲了能够更好地呈現中國書法的魅力，滿足讀者日益增長的需求，我們决定推出叢帖二編。二編將承續前編的編輯初衷，擴大名作的彙集數量，進一步提升品質，以利讀者品鑒到更多樣的歷代書法經典，獲得對中國書法史更爲豐富的認識，促進對這份寶貴遺産更深入的開掘和研究。

上海書畫出版社

簡　介

《楊淮表紀》，全稱《楊淮楊弼表紀》。東漢熹平二年（一七三）二月刻於陝西省襄城縣古褒斜谷之石門隧道的西壁上）。卞玉過陝西褒城石門，拜謁記述楊渙（字孟文）事迹的《石門頌》後，讚譽楊渙之孫楊淮、楊弼爲官清廉，但不幸早逝，故將二人生平事迹撰成《表紀》，并刻於《石門頌》之側，以爲紀念。刻字部分高二百七十四釐米，頂部寬七十三釐米，底部寬五十二釐米。隸書，七行，每行刻十五至二十六字不等，共二百一十七字。一九六七年，因石門所在地修建水庫，將此石刻與《鄐君開通褒斜道刻石》《石門銘》《石門頌》等摩崖石刻從崖壁上鑿出，一九七一年移至漢中市博物館。《楊淮表紀》爲漢隸中奇縱恣肆一路的名作，書法寬博疏朗、縱橫開闔，對後世影響較大，是東漢隸書名品。

今選用之本爲私人所藏清道光間拓本，末行『黃門』之『黃』字未損，有越岑題簽并跋。原裱本第一開左頁過寬，排版時分爲兩頁。整幅拓本亦爲私人所藏，約道光晚期所拓，末行『黃門』之『黃』字微損，有任政題簽，此種拓本較罕見。均係首次原色影印。

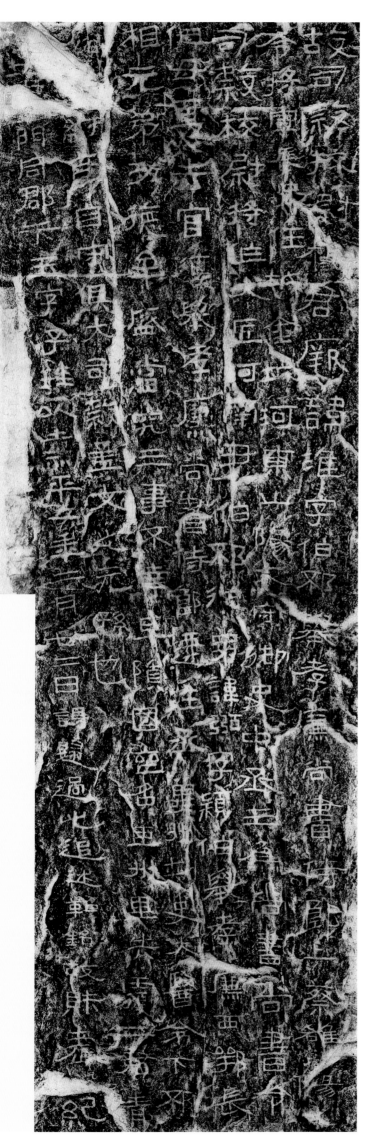

【整拓】

楊淮表

越岑署

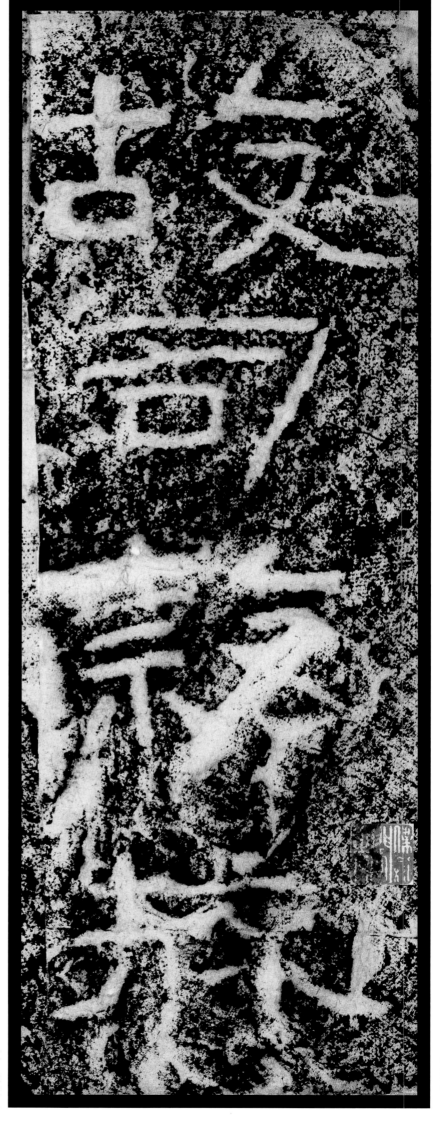

司隸校尉：官名。漢代沿周制，設司隸，置司隸校尉，掌京畿地區治安，使察奸佞，彈劾巡查，後權位日隆，東漢時領京都七郡，專席專道。魏晉等沿其制。

故司隸校

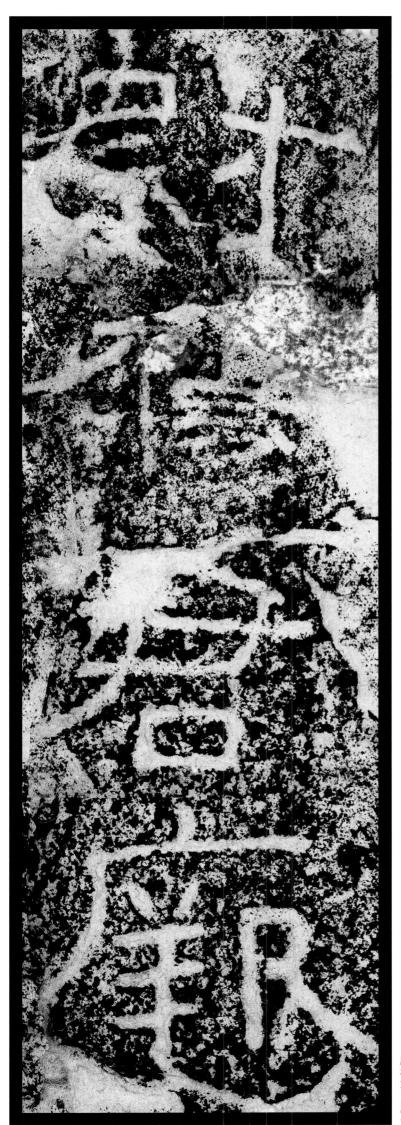

厥：其，語助詞。按，《石門頌》「故司隸校尉犍爲武陽楊君厥字孟文」，古人初誤以「厥」爲人名，因此《水經注》《集古錄》《金石錄》等皆稱《石門頌》爲「楊厥碑」。至《楊淮表紀》發現有此句式，乃糾正錯誤。洪适《隸釋》：「乃後政頌其勳德，故尊而字之，不稱其名。」

尉楊君，厥

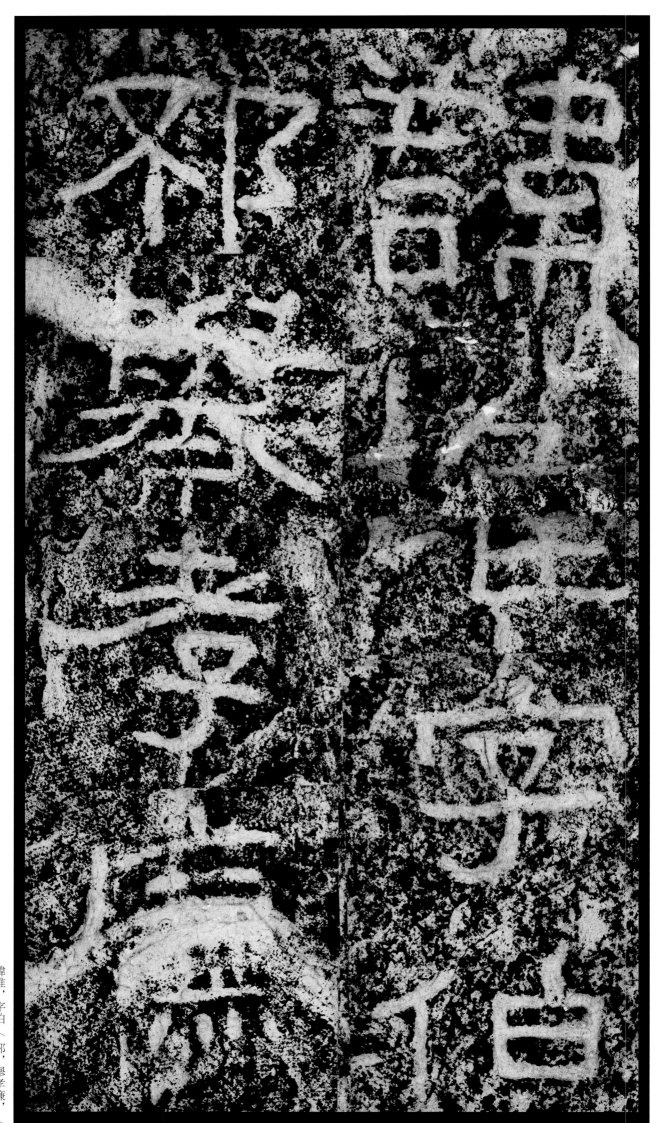

楊淮：字伯邳，漢靈帝時人，犍爲郡武陽縣（今四川省眉山市彭山區）人，生卒年不詳。爲司隸校尉楊孟文之孫，漢中太守楊文方兄長之子。楊淮由太尉李固以『累世忠直』推薦，拜尚書，曾於桓帝時『奏書治南陽太守曹麻、潁川太守曹騰、齊南太守糸州荂子弟、衣毛形勢羞從，故毛尉台罪』，許州下單劾染皇后之兄染冀、汉人染忠、执去秉直，爲權貴所忌罪。亦曾憂薦茂茂才名上，宫至可匈廾，《芈易國志》茶十中有毒。

諱淮，字伯／邳，舉孝廉，／

〇〇六

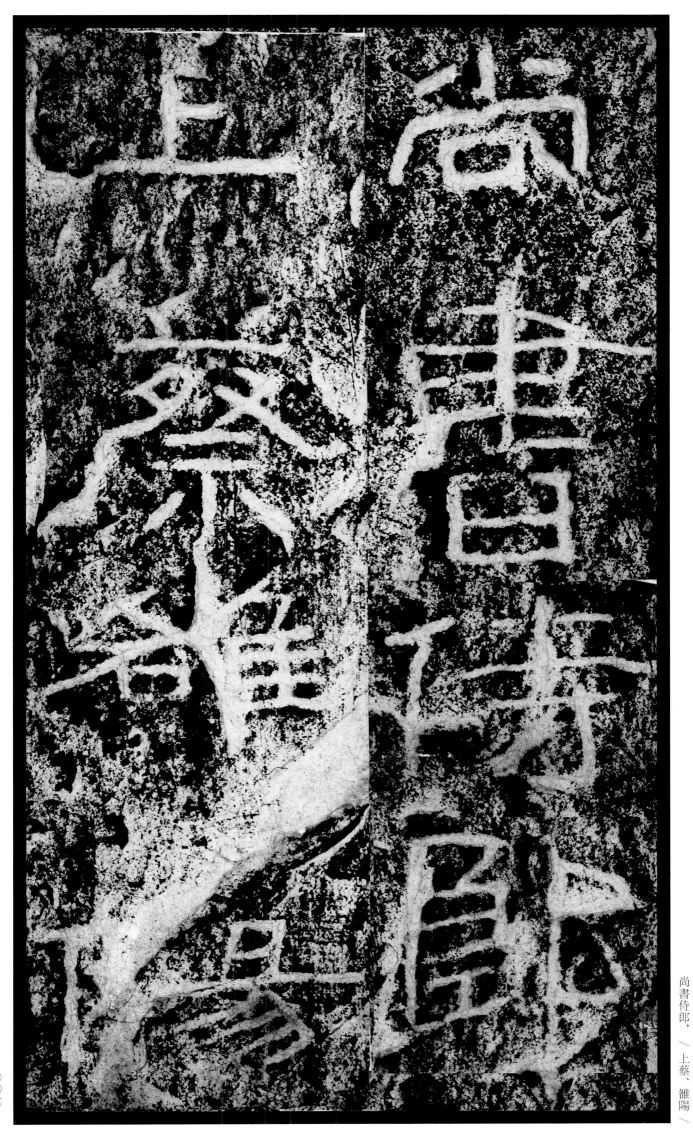

上蔡　縣名　位於今河南省駐馬店市　周代為蔡國　周武王之弟叔度封地　漢時屬汝南郡

雒陽　即洛陽

尚書侍郎，／上蔡、雒陽／

將軍長史：官名，將軍幕僚屬官。

任城：東漢時置任城國，與郡并行，治所在任城縣，位於今山東省濟寧市。

令，將軍長／史，任城、金／

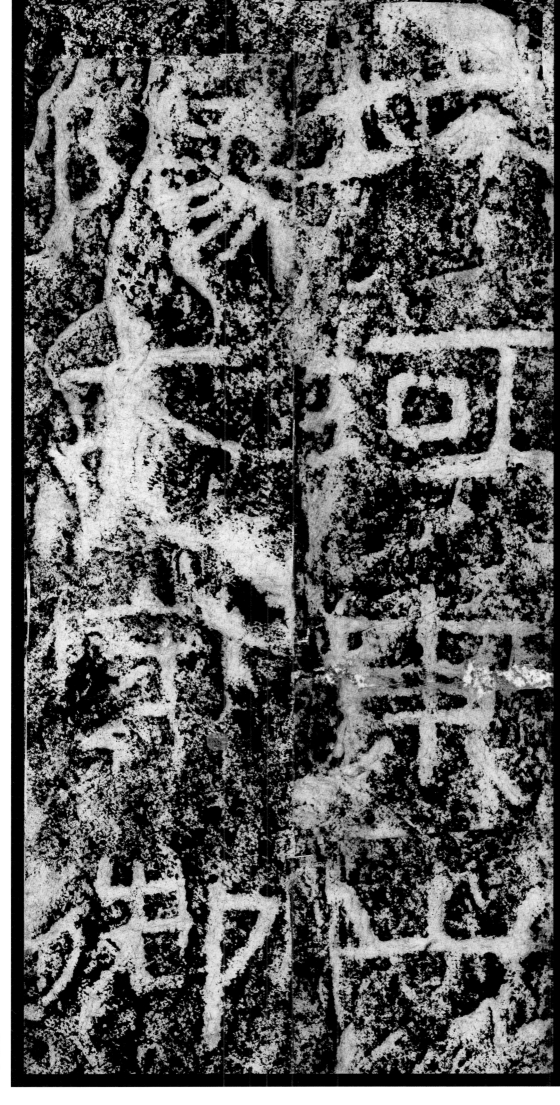

金城：金城郡，西漢昭帝時置，治所在今蘭州市，亦爲蘭州之古稱。

河東：河東郡，秦置，位於今山西運城、臨汾一帶。

山陽：山陽郡，西漢景帝時置山陽國，後改爲郡，位於今山東省獨山湖以西、鄒城以南、成武、曹縣以東，單縣以北，兼有湖東的鄒城、兗州兩地的一部分。

城、河東、山／陽太守，御／

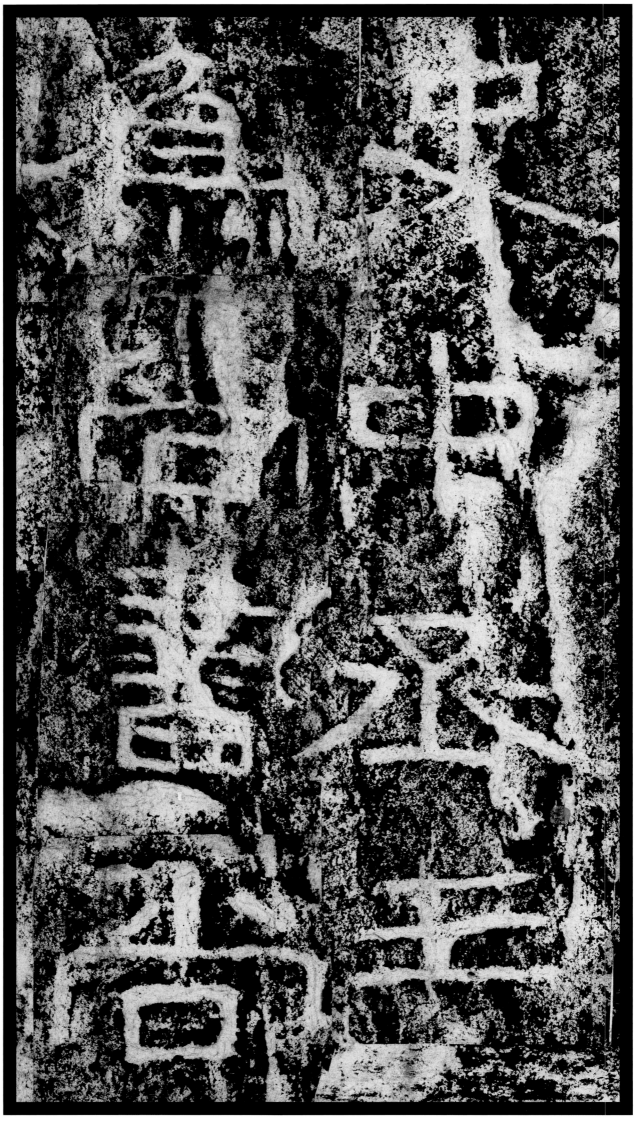

御史中丞：官名。漢代為御史大夫屬官，職掌朝廷內外監察、司法。

尚書、尚書令：官名。尚書原為管理殿中文書之官署，至東漢時稱『尚書臺』，主管全國機要事務，為政府中樞機構，長官名『尚書令』，下置六曹，有『尚書』六人，掌各曹事務。

史中丞，三／爲尚書、尚／

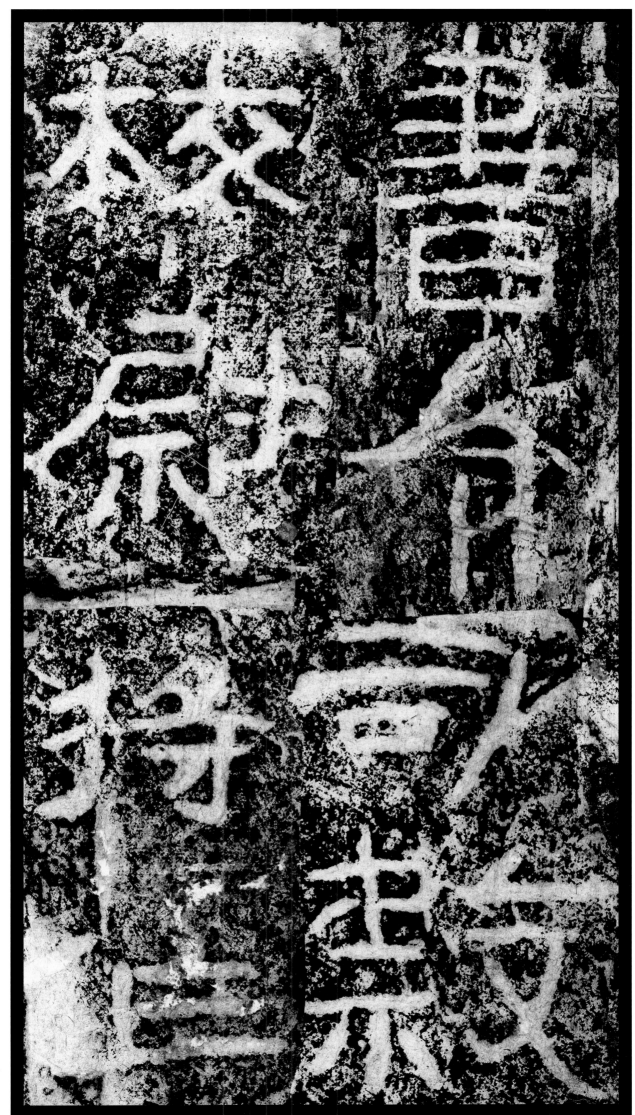

書令，司隸／校尉，將作／

書令，司隸／校尉，將作／

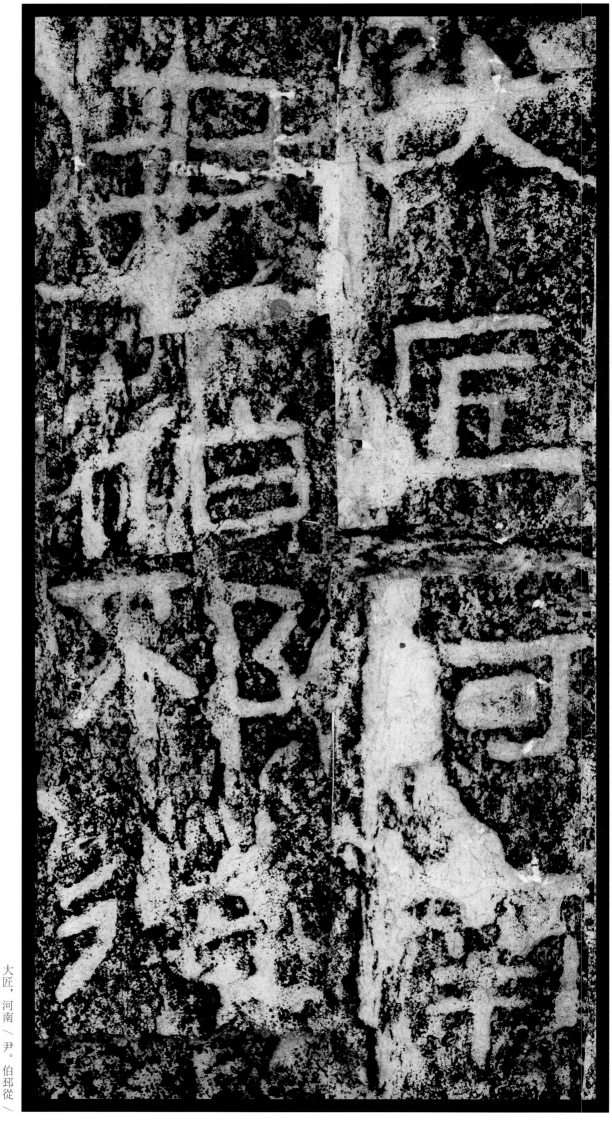

將作大匠：官名。秦置，名『將作少府』，漢景帝時更名『將作大匠』，職掌皇室土木營建之事。

河南尹：官名。西漢河南郡屬司隸部，下轄七郡，為京畿之地。東漢建武年間，設河南尹一職，掌京都七郡諸事務。

大匠，河南／尹。伯邳從／

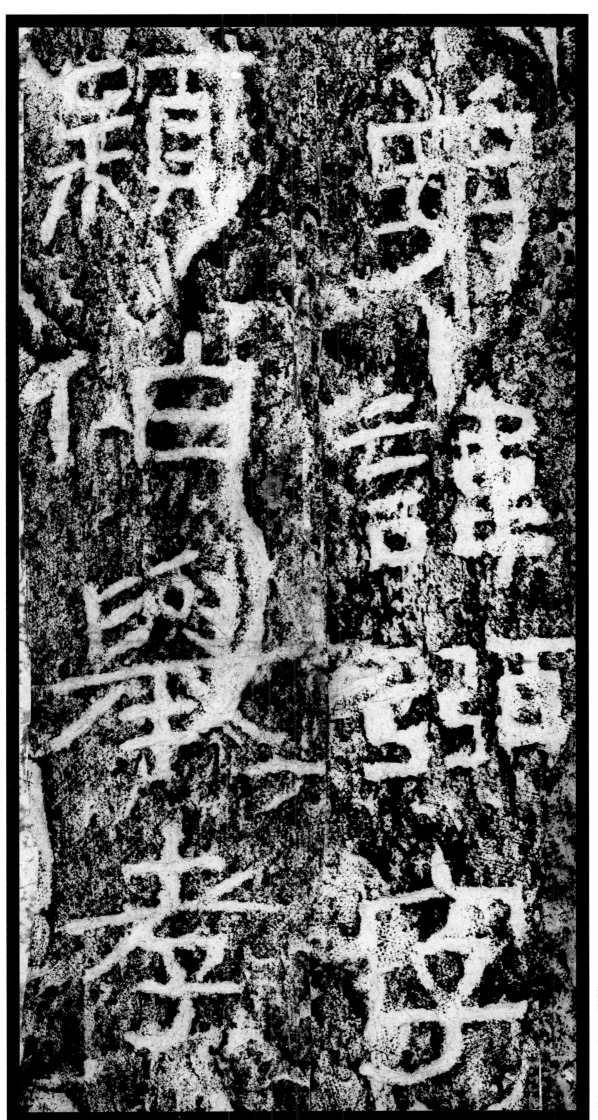

從弟：堂弟，伯叔之子。

楊弼：：字穎伯，漢中太守楊文方之長子，楊渙之孫。其事迹聲名不顯，史書未錄。《華陽國志》卷十二：『文方子穎伯，冀州刺史；仲頎（或作頴），二千石。失其行事也。』

弟諱弼，字／穎伯，舉孝／

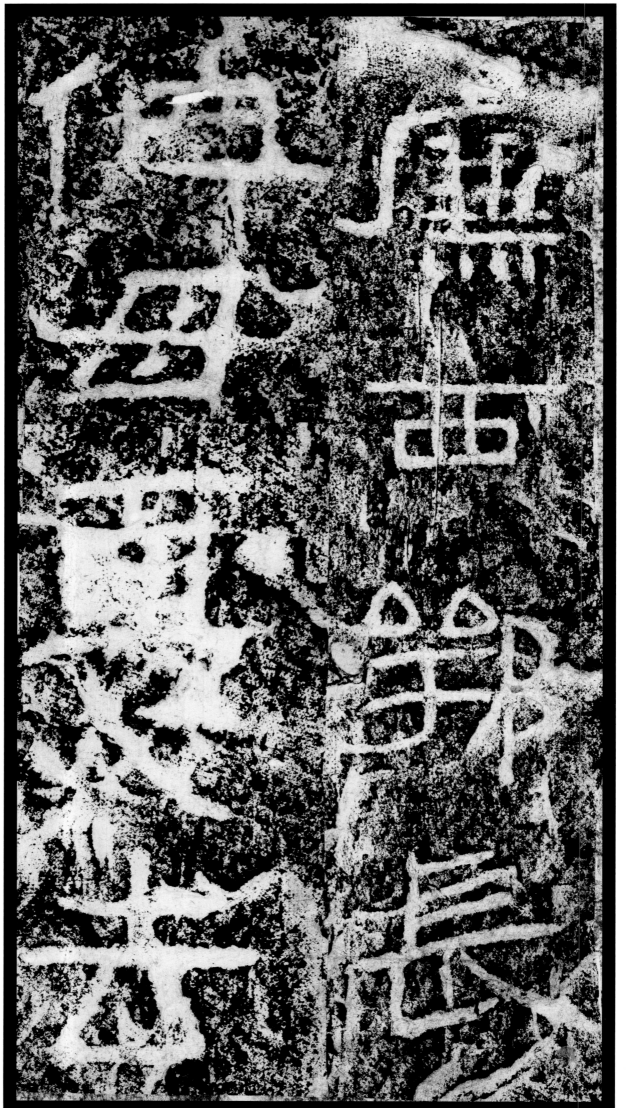

西鄂長：西鄂縣長。漢時西鄂縣屬南陽郡，位於今河南省南陽市臥龍區。《後漢書·百官志五》：『縣萬戶以上爲令，不滿爲長。』

伯母：此指撰文者卞玉之伯母，即楊弼之母陽姬。

憂：丁憂，指父母去世之喪。《華陽國志》卷十中載陽姬其事：陽姬爲武陽人，出身寒微，曾向楊渙攔道告狀，爲父伸冤。楊渙很欣賞陽姬之才慧，讓她嫁給了自己的兒子楊文方，陽姬有膽有識，在家族中深受敬重。育有二子，長子即楊弼。

廉，西鄂長。／伯母憂，去／

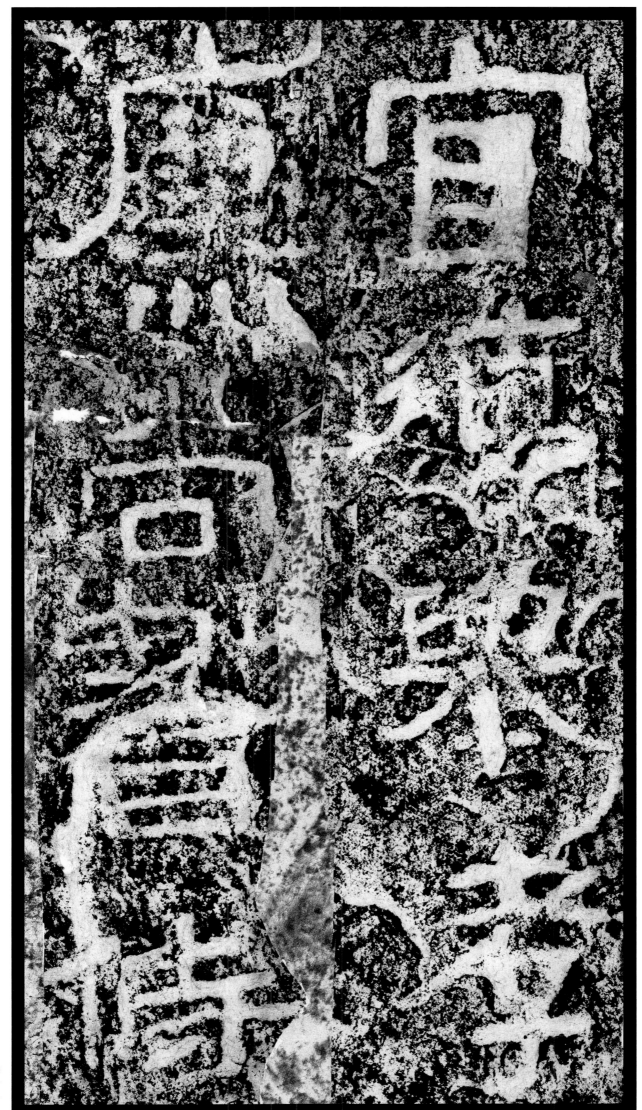

官。復舉孝／廉，尚書侍／

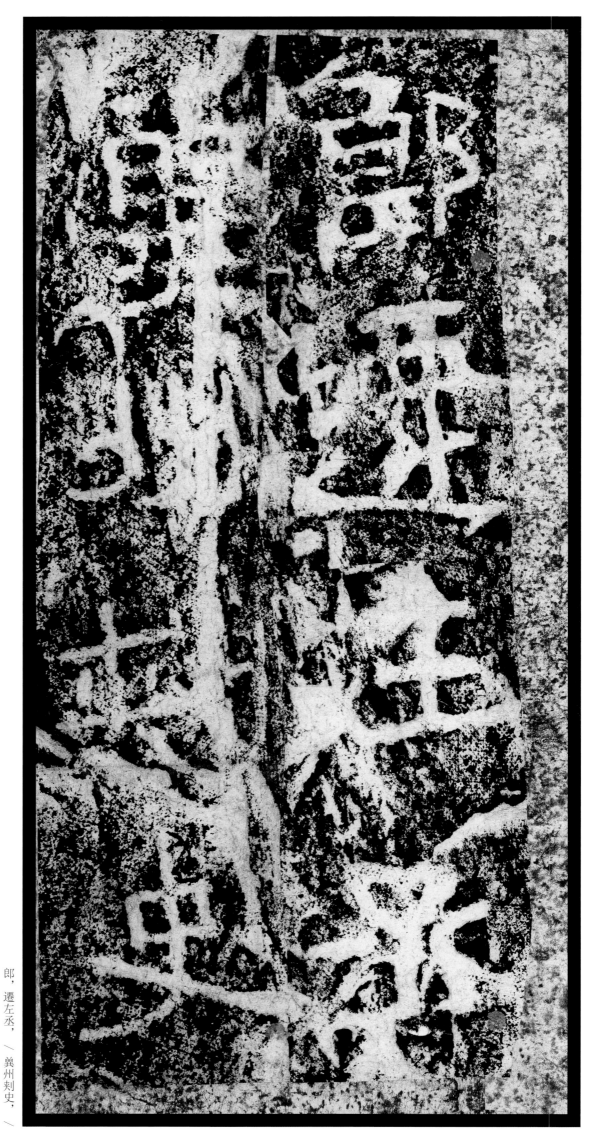

冀州：即冀州。漢置十三州之一，大抵相當於今山西全境，及河北、河南等省部分地區。

刺：同『刺』。

左丞：官名，尚書令佐官。

郎，遷左丞，／冀州刺史，／

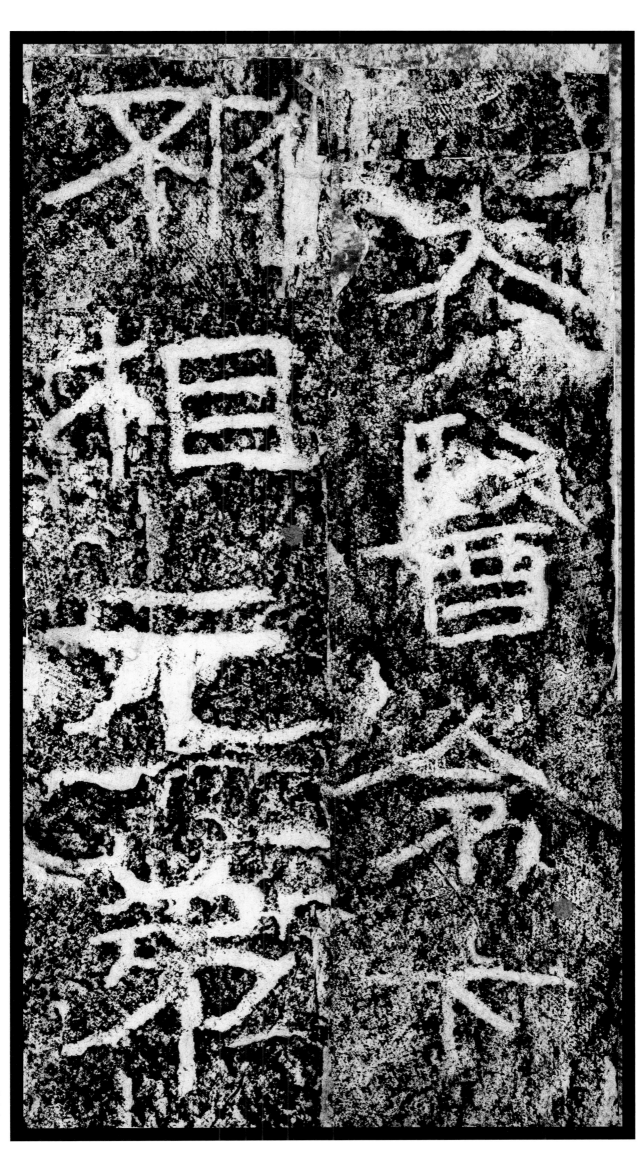

大醫令：官名，即『太醫令』，爲醫官之首。

下邳相：下邳國相，位同郡太守。下邳，東漢時封國，治所在下邳縣，位於今江蘇省徐州市。

元弟：一說釋作『兄弟』。以『元』爲美稱，詳見《金石萃編》卷十五。

大醫令，下／邳相。元弟／

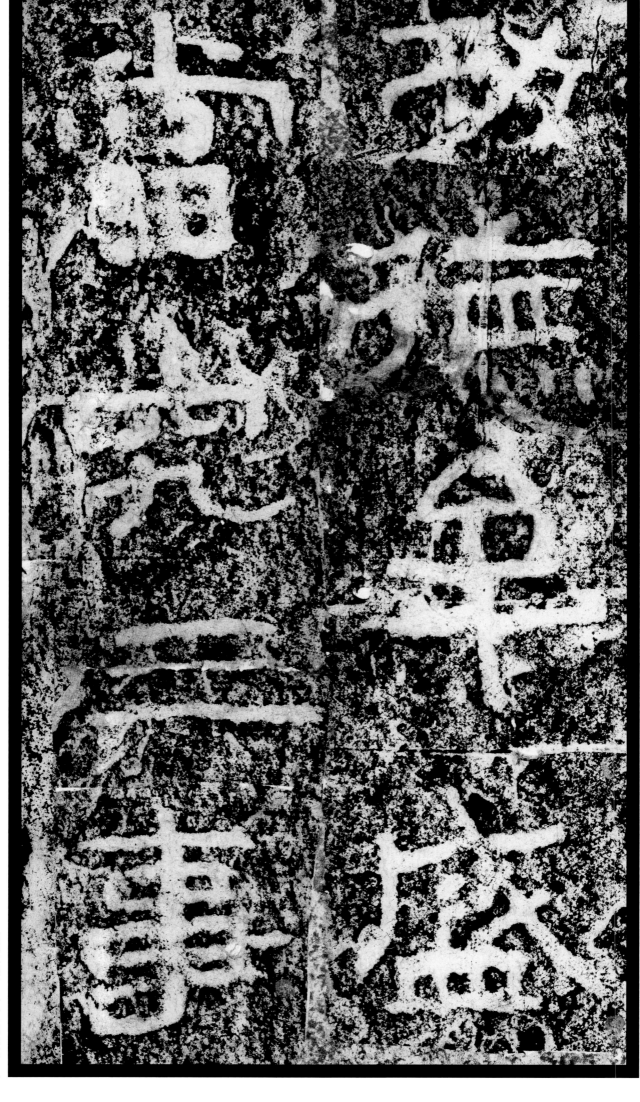

牟盛：同等盛大。牟，古同「侔」，同等、相等。

當究三事：應當官至三公之位。究，達。三事，指三公。《詩經·小雅·雨無正》：「三事大夫，莫肯夙夜。」孔穎達疏：「三事大夫為三公耳。」西漢時丞相、大司馬、御史大夫為三公，東漢時太尉、司徒、

功德牟盛，／當究三事，／

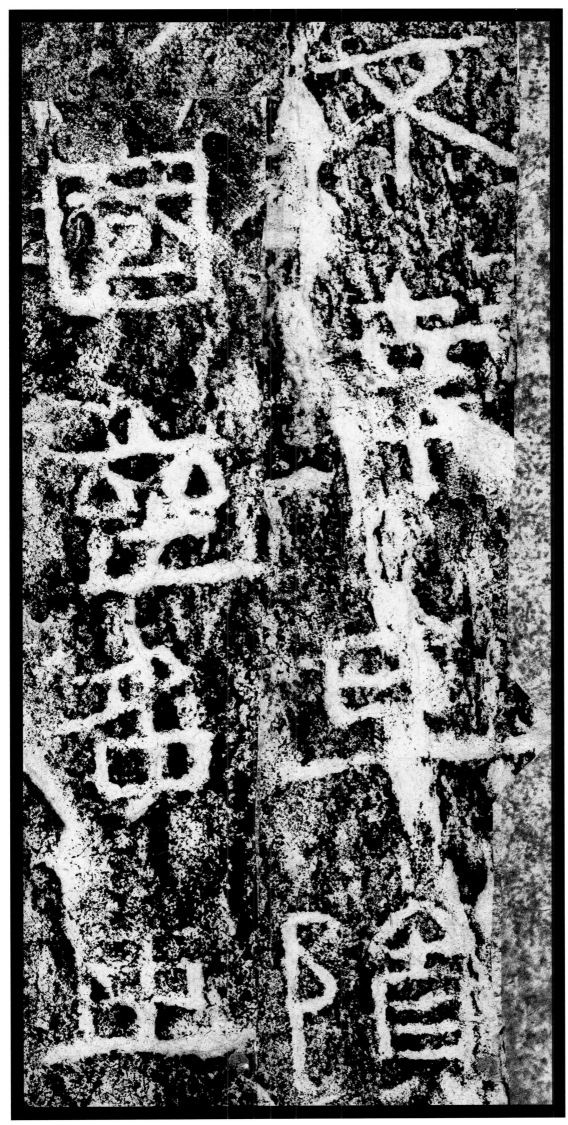

不幸早隕，／國喪名臣，／

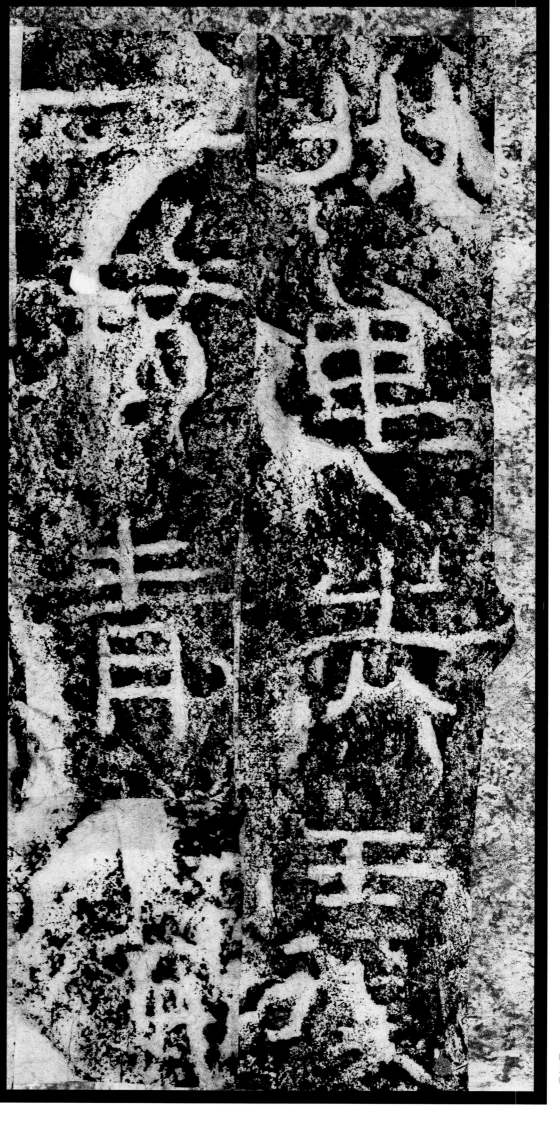

覆⋯⋯庇護，恩蔭。

州里失覆。／二君清廉，／

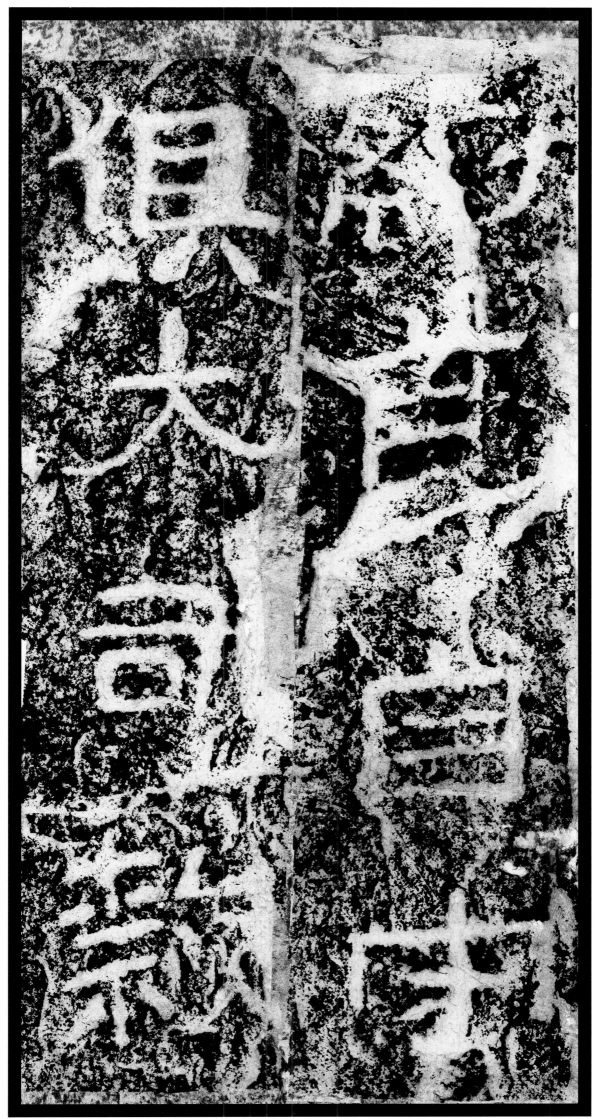

約身自守，／俱大司隸／

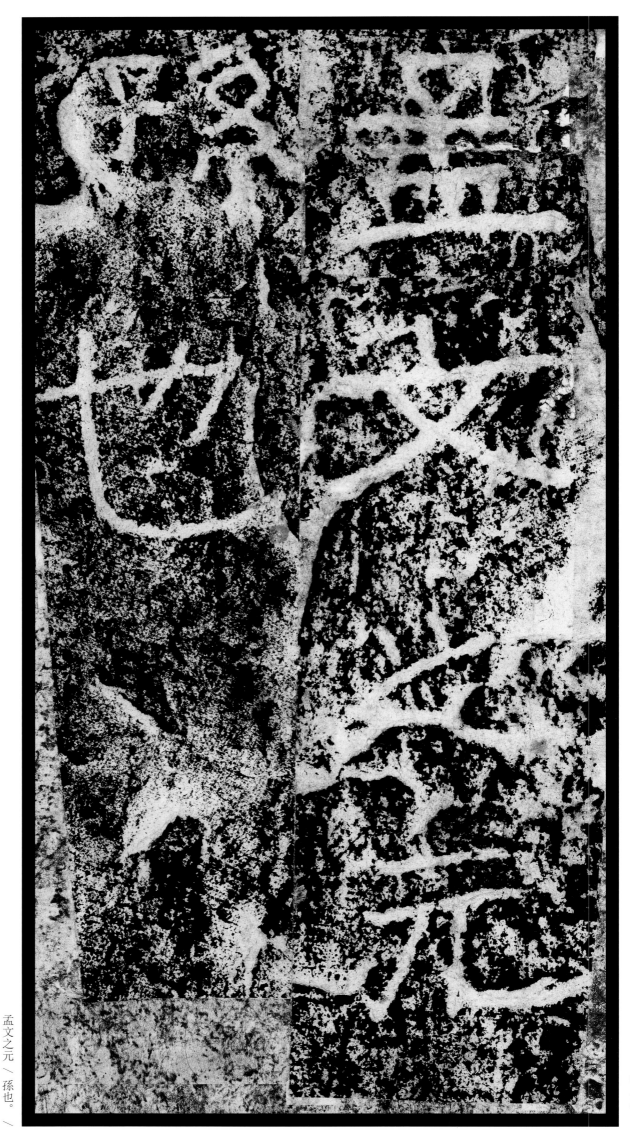

孟文：楊渙，字孟文，犍爲郡武陽人，生卒年不詳。其子爲漢中太守楊文方（楊弼之父，楊淮之叔父）。《華陽國志》載其「以清秀博雅，歷臺郎、相，稍遷尚書、中郎、司隸校尉，甚有嘉聲美稱」。事迹詳見《石門頌》記載。古代秦嶺天險，交通不便，東漢順帝時，楊渙官司隸校尉，屢次奏請重開褒斜道，并主其事。桓帝建和二年，漢中太守王升緬懷楊渙功德，於褒斜道石門隧道内壁刻《石門頌》記其始末。《楊淮表紀》正位於《石門頌》之側，乃是下玉對楊渙後人功業的記頌，亦是對《石門頌》的續記和補充。

元孫：長孫。此處是褒揚之意。《易·乾卦》：「元者，善之長也。」

孟文之元 / 孫也。

〇二三

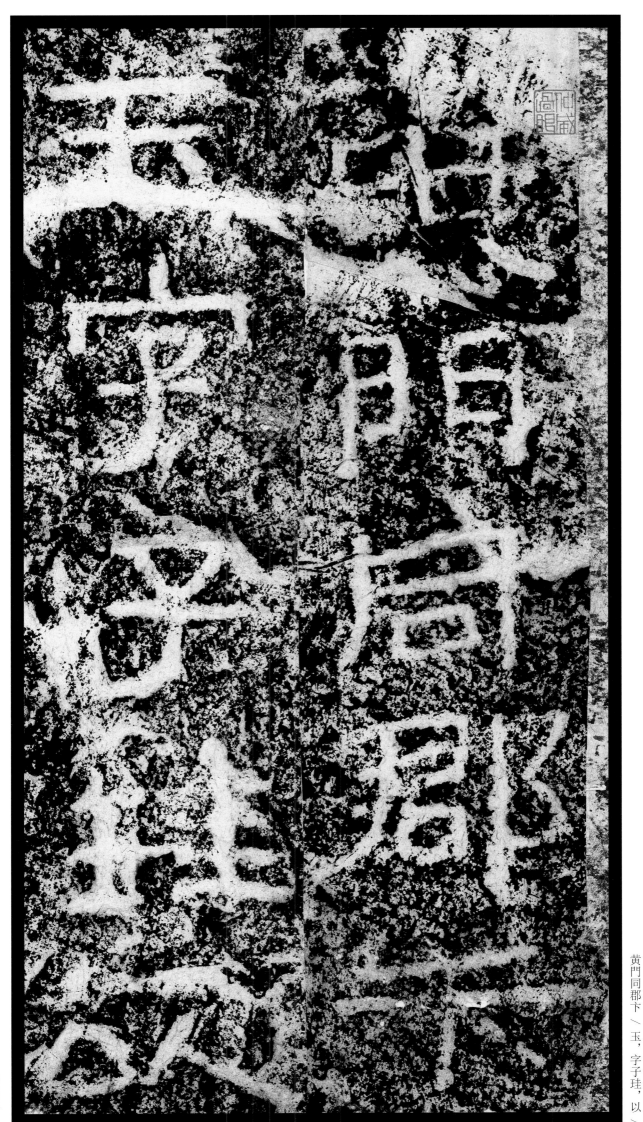

黃門：代指宦官。東漢少府掌皇室內務，其屬官如黃門令等皆由宦官充任，故稱。

同郡：卞玉與楊氏家族都是犍爲郡人。按，上文『伯母』爲撰文者卞玉所稱。據《華陽國志》載，陽姬嫁入楊家，陽姬二弟也因此依於大族而登入宦途，故卞玉應與陽家或楊家有姻親關係。

黃門同郡卞／玉，字子珪，以／

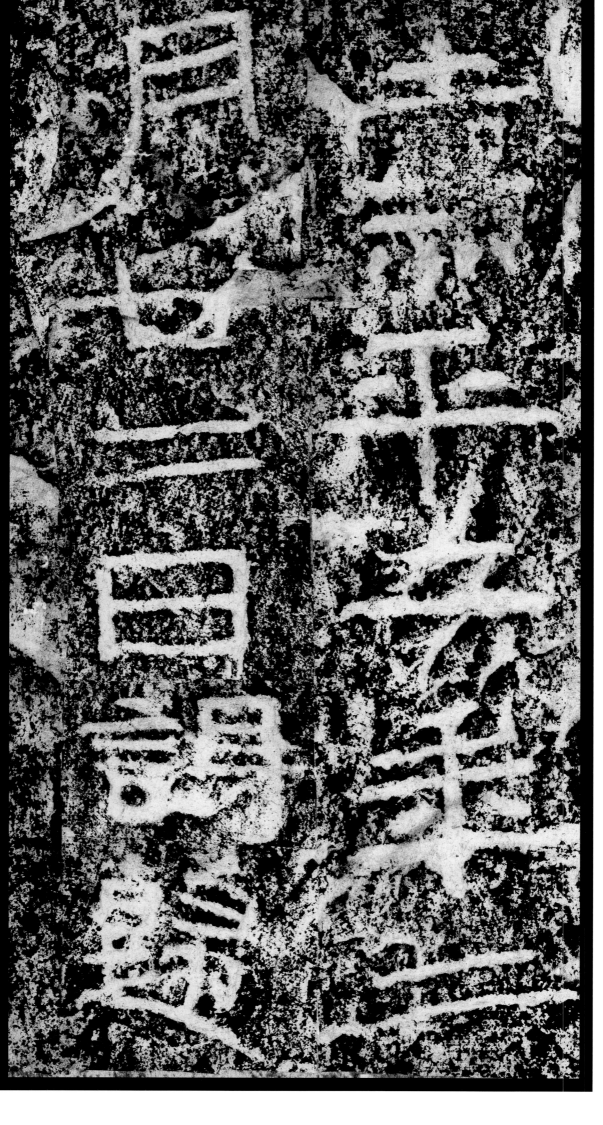

熹平二年：公元一七三年。熹平，東漢靈帝劉宏年號。

謁歸：告假歸鄉。

熹平二年二／月廿二日謁歸／

財：通『纔』，始。翁方綱《兩漢金石記》：『「表紀」上一字，洪（适）錄作「財」，今驗石本，下多一點，或是「財」字偶多一筆耳，財即纔、裁，通用之字，謂至是始爲之表紀也。』

過此，追述勒銘，／故財表紀。／

厥讳厥字姑此二碑有

淮弼二人竝與勋倩亦言其友

因经過所門表于其曾祖孟

文之後吕兑東渡宋人土往宦

心念標稿風行荒鍢之禍

裏怪其時獨契也

熹平二年同郡卞玉過其墓，爲勒此銘。紹興中此碑方出，歐、趙皆未之見。

——宋·洪适《隸續》

楊淮碑，熹平二年。字原云在興元府，即今陝西漢中府。無額，碑首行云『故司隸校尉楊君厥諱淮』，《隸續》云，紹興中此碑方出，歐、趙皆未見之。碑云『楊君厥諱淮』，蓋以『厥』爲語助。又云『大司隸孟文之元孫也』，大司隸有《石門頌》，亦曰『楊君厥字孟文』，今古皆以厥爲孟文之名，得此始知其非。《華陽國志》孟文名渙。淮者，渙之孫。

——清·倪濤《六藝之一録》

《石門頌》刻於建和二年，此爲熹平二年，其間相距二十有六年，書法樸茂如一，而古拙逸則更勝。

——清·方朔《枕經堂金石書畫題跋》

降至東漢之初，若《建平郫縣石刻》《永光三處閣道石刻》《開通褒斜道石刻》《裴岑紀功碑》《石門殘刻》《郙閣頌》《戚伯著碑》《楊淮表紀》，皆以篆筆作隸者。《楊淮表紀》潤醳如玉，出於《石門頌》，而又與《石經·論語》近，但疏蕩過之。或出中郎之筆，真書之《爨龍顏》《靈廟碑陰》《暉福寺》所師祖也。

——清·康有爲《廣藝舟雙楫》

文凡七行，字畫皆因石勢爲之，參差古拙。

——清·翁方綱《兩漢金石記》

圖書在版編目（CIP）數據

楊淮表紀／上海書畫出版社編．——上海：上海書畫出版
社，2023.5
（中國碑帖名品二編）
ISBN 978-7-5479-3076-2

Ⅰ．①楊… Ⅱ．①上… Ⅲ．①隸書－碑帖－中國－漢代 Ⅳ．
①J292.22

中國國家版本館CIP數據核字（2023）第076741號

中國碑帖名品二編［二十四］

楊淮表紀

本社 編

責任編輯	馮 磊
審 讀	陳家紅
圖文審定	田松青
責任校對	田程雨
封面設計	王 崢
整體設計	馮 磊
技術編輯	包賽明

出版發行　上海世紀出版集團
　　　　　 ❸ 上海書畫出版社

地址	上海市閔行區號景路159弄A座4樓
郵政編碼	201101
網址	www.shshuhua.com
E-mail	shcpph@163.com
印刷	上海雅昌藝術印刷有限公司
經銷	各地新華書店
開本	710×889 mm　1/8
印張	4
版次	2023年6月第1版
	2023年6月第1次印刷
書號	ISBN 978-7-5479-3076-2
定價	42.00元

若有印刷、裝訂質量問題，請與承印廠聯繫